U0146139

书法
自学与鉴赏
丛帖

孙过庭 书谱

卢国联 编

上海人民美术出版社

书法自学与鉴赏答疑

学习书法有没有年龄限制？

学习书法是没有年龄限制的，通常 5 岁起就可以开始学习书法。

学习书法常用哪些工具？

学习书法常用的工具有毛笔、羊毛毡、墨汁、元书纸（或宣纸），毛笔通常用笔头长度不小于 3.5 厘米的笔，以兼毫为宜。

学习书法应该从哪种书体入手？

学习书法一般由楷书入手，因为由楷入行比较方便。当然也可以从篆隶入手，这样比较纯艺术。这里我们推荐由欧阳询、颜真卿、柳公权等楷书大家入手，学习几年后可转褚遂良、智永，然后再学行书。行书入门以王羲之、赵孟頫、米芾等最好，草书则以《十七帖》《书谱》、鲜于枢比较适宜。学篆书可先学李斯、李阳冰，然后学邓石如、吴让之，最后学吴昌硕、金文。隶书以《乙瑛碑》《礼器碑》《曹全碑》等发蒙，进一步可学《张迁碑》《西狭颂》《石门颂》等，再往下可参考简帛书。总之，学书法要循序渐进，不可朝三暮四，要选定一本下个几年工夫才会有结果。

学习书法如何达到事半功倍的效果？

学习书法无外乎临、背二字。临的目的是为了矫正自己的不良书写习惯，确立正确的笔法和好字的标准；背是为了真正地掌握字帖。如果说学书法要事半功倍，那么一定要背，而且背得要像，从字形到神采都要精准。

这套书法自学与鉴赏从帖有哪些特色？

随着传统文化的日趋受欢迎，喜爱书法的人也越来越多。我们按照入门和鉴赏两个角度从现存的碑帖中挑选了 65 种。入门篇以技法完备和适宜初学为重点；鉴赏篇注重作品的风格取向和审美意义，为进一步学习书法开拓视野。

手机或平板电脑是现代人生活中不可或缺的必备用品，如何利用这一高科技产品帮助我们学习书法也成了我们的思考重点。有书法学习经验的人都知道教师示范对初学者的重要意义，为此我们为每一本字帖拍摄了名家临写的视频，大家可以通过扫码用手机或平板电脑观看，让现代化的工具融入到学习当中。

我们还特意为字帖撰写了临写要点，并选录了部分前贤的评价，相信这会有助于大家快速了解了字帖的特点，在临习的过程中少走弯路。

入门篇碑帖

【篆隶】

- 《乙瑛碑》
- 《礼器碑》
- 《曹全碑》
- 李阳冰《三坟记》《城隍庙碑》
- 邓石如篆书选辑
- 吴让之篆书选辑

【楷书】

- 《龙门四品》
- 《张猛龙碑》
- 《张黑女墓志》《司马景和妻墓志铭》
- 智永《真书千字文》
- 欧阳询《皇甫君碑》《化度寺碑》
- 欧阳询《九成宫醴泉铭》
- 欧阳询《虞恭公碑》
- 虞世南《孔子庙堂碑》
- 褚遂良《倪宽赞》《大字阴符经》
- 欧阳通《道因法师碑》
- 颜真卿《多宝塔碑》
- 颜真卿《颜勤礼碑》
- 柳公权《玄秘塔碑》《神策军碑》
- 赵孟頫《三门记》《妙严寺记》

【行草】

- 王羲之《兰亭序》
- 王羲之《十七帖》
- 陆柬之《文赋》
- 怀素《小草千字文》
- 怀仁集王羲之书圣教序
- 孙过庭《书谱》
- 李邕《麓山寺碑》《李思训碑》
- 苏轼《黄州寒食诗帖》《赤壁赋》
- 黄庭坚《松风阁诗帖》《寒山子庞居士诗》
- 米芾《蜀素帖》《苕溪诗帖》
- 鲜于枢行草选辑
- 赵孟頫《前后赤壁赋》《洛神赋》
- 赵孟頫《归去来辞》《秋兴诗卷》《心经》
- 文徵明行草选辑
- 王铎行书选辑

鉴赏篇碑帖

【篆隶】

- 《散氏盘》
- 《毛公鼎》
- 《石鼓文》《泰山刻石》
- 《石门颂》
- 《西狭颂》
- 《张迁碑》
- 楚简选辑
- 秦汉简帛选辑
- 吴昌硕篆书选辑

【楷书】

- 《嵩高灵庙碑》
- 《爨宝子碑》《爨龙颜碑》
- 《六朝墓志铭》
- 褚遂良《雁塔圣教序》
- 颜真卿《麻姑仙坛记》
- 赵佶《瘦金千字文》《秾芳诗帖》
- 赵孟頫《胆巴碑》

【行草】

- 章草选辑
- 唐代名家行草选辑
- 张旭《古诗四帖》
- 颜真卿《祭侄文稿》《祭伯父文稿》
- 怀素《自叙帖》
- 黄庭坚《诸上座帖》
- 黄庭坚《廉颇蔺相如列传》
- 米芾《虹县诗卷》《多景楼诗帖》
- 王宠行草选辑
- 祝允明《草书诗帖》
- 赵佶《草书千字文》
- 董其昌行书选辑
- 张瑞图《前赤壁赋》
- 王铎草书选辑
- 傅山行草选辑

碑帖名称及书家介绍

《书谱》。

孙过庭（646—691），名虔礼，以字行，吴郡富阳（今浙江富阳）人，一作陈留（今河南开封）人。唐代书法家、书法理论家。著《书谱》两卷，已佚。今存《书谱序》，分溯源流、辨书体、评名迹、述笔法、诫学者、伤知音六部分，文思缜密，言简意深，在古代书法理论史上占有重要地位。其中许多论点，如学书三阶段、创作中的五乖五合等，至今仍有意义。有墨迹《书谱》传世。

碑帖书写年代

唐代。

碑帖所在地及收藏处

现藏于台北故宫博物院。

碑帖尺幅

纸本，草书。长 26.5 厘米，宽 900.8 厘米。

历代名家品评

宋米芾《海岳名言》中曰：『孙过庭草书《书谱》，甚有右军法。作字落脚，差近前而直，此过庭法。凡世称右军书，有此等字，皆孙笔也。凡唐草得二王法，无出其右。』

宋王诜云：『虔礼（孙过庭）草书专学二王。郭仲微所藏《千文》，笔势遒劲，虽觉不甚飘逸，然比之永师（智永）所作，则过庭已为奔放矣。而窦暨谓过庭之书千纸一类，一字万同，余固已深疑此语，既而复获此书，研究之久，视其兴合之作，当不减王家父子。至其纵任优游之处，仍造于疏，此又非众所能知也。』

碑帖风格特征及临习要点

《书谱》比较着重于『取势』和『蓄势』。取势，就是点画与点画、字与字之间的相互关系用笔意联系起来；蓄势，则是藏而不露，等待发力，两者之间的运用必须在用笔娴熟，控笔能力强的前提下才能做到，它是通过空中的引领来保持彼此的关联。孙过庭在用笔技法上吸收了许多『二王』的用笔技巧，《书谱》里好多用笔方法在『二王』草书中都能看到。如『以为辞』，三字的起收之间均以笔势联系在一起，承上启下，形成一个完整的组合。

扫一扫，一起学

书谱卷上　吴郡孙过庭撰

夫自古之善书者汉魏有钟

张之绝晋末称二王之妙王

羲之云顷寻诸名书钟张信为

绝伦其余不足观可谓钟张

（信为绝伦其余不之观）云没而
羲献继之又云吾书比之钟
张钟当雁行然张精熟池水
草犹当抗行或谓过之张
尽墨假令寡人耽之若此未
必谢之此乃推张迈钟之意也

考其专擅虽未果于前规
摭以兼通故无惭于即事评
者云彼之四贤古今特绝而今
不逮古古质而今妍夫质以代
兴妍因俗易虽书契之作
适以记言而淳醨一迁质文三

考其专擅虽未果于前规

摭以兼通故无惭于即事评

者云彼之四贤古今特绝而今

不逮古古质而今妍夫质以代

兴妍因俗易虽书契之作

适以记言而淳醨一迁质文三

变驰骛沿革物理常然贵能
古不乖时今不同弊所谓文质
彬彬然后君子何必易雕宫于
穴处反玉辂于椎轮者乎又
云子敬反之不及逸少犹逸少
之不及钟张意者以为评得

文驰骛沿革物理常然贵
古不乖时今不同弊所谓文质
彬彬然后君子何必易雕宫于
穴处反玉辂于椎轮者乎又
云子敬之不及逸少犹逸少
之不及钟张传之二王谓

其纲纪而未详其始卒也且元
常专工于隶书百英尤精于
草体彼之二美而逸少兼之
拟草则余真比真则长草虽
专工小劣而博涉多优惣其终
始匪无乖互谢安素善尺牍

而轻子敬之书子敬尝作佳书
与之谓必存录安辄题后答之
甚以为恨安尝问敬卿书何如右
军答云故当胜安云物论殊
不尔子敬又答时人那得知
敬虽权以此辞折安所鉴自

称胜父不亦过乎且立身扬
名事资尊显胜母之里曾
参不入以子敬之豪翰绍右
军之笔札虽复粗传楷则
实恐未克箕裘况乃假
托神仙耻崇家范以斯成

学孰愈面墙后羲之往都
临行题壁子敬密拭除之
辄书易其处私为不恶羲
之还见乃叹曰吾去时真大
醉也敬乃内惭是知逸少
之比钟张则专博斯别子敬

之不及逸少无惑疑焉余志
学之年留心翰墨味钟张之余
烈挹羲献之前规极虑专精
时逾二纪有乖入木之术无
间临池之志观夫悬针垂
露之异奔雷坠石之奇

鸿飞兽骇之资鸾舞蛇惊
之态绝岸颓峰之势临危
据槁之形或重若崩云或
轻如蝉翼导之则泉注顿之
则山安纤纤乎似初月之出
天崖落落乎犹众星之列河

汉同自然之妙有非力运之
能成信可谓智巧兼优心
手双畅翰不虚动下必有由
一画之间变起伏于峰杪一
点之内殊衄挫于毫芒况云
积其点画乃成其字曾不

懂同自然之妙不不临力运之
能生信可谓智巧兼优心
手双畅翰不虚动不必有由
一画之间变起伏于峰杪
点之内殊衄挫于毫芒况云
积其点画乃成其字曾不

傍窥尺牍俯习寸阴引班
超以为辞援项籍而自满任笔
为体聚墨成形心昏拟效之
方手迷（轻重之）挥运之理求
其妍妙不亦谬哉然君子立
身务修其本杨雄谓诗赋

小道壮夫不为况复溺思豪
厘沦精翰墨者也夫潜神对奕
犹标坐隐之名乐志垂纶尚
体行藏之趣诅若功定礼
乐妙拟神仙犹蜒埴之罔穷
与工炉而并运好异尚奇之

士玩体势之多方穷微测妙
之夫得推移之奥赜著述
者假其糟粕藻鉴者挹其
菁华固义理之会归信
贤达之兼善者矣存精寓
赏岂徒然欤（然消且多方性）

（情不一乍柔以令礼或身）
而东晋士人互相陶淬至于
王谢之族郗庾之伦纵不尽
其神奇咸亦挹其风味去
之（资）滋永斯道愈微方复闻
疑称疑得末行末古今阻绝

情不一乍柔以令礼或身而东晋士人互相陶淬之作王谢之族郗庾之伦纵不尽其神奇咸亦挹其风味去之滋永斯道愈微方复闻疑称疑得末行末古今阻绝

无所质问设有所会缄秘
已深遂令学者茫然莫知
领要徒见成功之美不悟
所致之由或乃就分布于
累年向规矩而犹远图
真不悟习草将迷假令

薄解草书粗传隶法
则好溺偏固自阂通规
讵知心手会归若同源而
异派转用之术犹共树而
分条者乎加以趋变适时
行书为要题勒方畐真乃

居先草不兼真殆于专谨
真不通草殊非翰札真以点
画为形质使转为情性草
以点画为情性使转为形质
草乖使转不能成字真亏点
画犹可记文回互虽殊大体

相涉故亦傍通二篆俯贯
八分包括篇章涵泳飞白若
豪厘不察则胡越殊风者
焉至如钟繇隶奇张芝草
圣此乃专精一体以致绝伦
伯英不真而点画狼藉元

常不草使转纵横自兹已
降不能兼善者有所不逮
非专精也虽篆隶草章工
用多变济成厥美各有攸
宜篆尚婉而通隶欲精而
密草贵流而（流而）畅章务

检而便然后凛之以风神温
之以妍润鼓之以枯劲和之以
闲雅故可达其情性形其
哀乐验燥湿之殊节千古
依然体老壮之异时百龄俄
顷（嗟乎卷有学而）嗟乎

不入其门讵窥其奥者也又
一时而书有乖有合合则流媚
乖则雕疏略（而）言其由各有
其五神怡务闲一合也感
惠徇知二合也时和气润
三合也纸墨相发四合也偶

然欲书五合也心遽体
留一乖也意违势屈二乖也
风燥日炎三乖也纸墨不
称四乖也情怠手阑五乖
也乖合之际优劣互差得
时不如得器得器不如得志若五乖

同萃思遏手蒙五合交
臻神融笔畅畅无不适蒙
无所从当仁者得意忘言
罕陈其要企学者希风
叙妙虽述犹疏徒立其工
未敷厥旨不揆庸昧辄

效所明庶欲弘既往之风
规导将来之器识除繁
去滥睹迹明心者焉代有
笔阵图七行中画执笔
三手图貌乖舛点画湮讹顷见
南北流传疑是右军所制

虽则未详真伪尚可发启
童蒙既常俗所存不藉编
录（其有显闻当代遗迹见
存无俟抑扬自标先后）
至于诸家势评多涉浮华
莫不外状其形内迷其理今

之所撰亦无取焉若乃师宜
官之高名徒彰史牒邯郸淳
之令范空着缣缃暨乎崔
杜以来萧羊已往代祀绵远
名氏滋繁或藉甚不渝人亡
业显或凭附增价身谢道

衰加以糜蠹不传搜秘将
尽偶逢缄赏时亦罕窥优
劣纷纭殆难觊缕其有显
闻当代遗迹见存无俟抑
扬自标先后且
六文之作肇自轩辕

兴始于嬴正其来尚矣厥
用斯弘但今古不同妍质悬
隔既非所习又亦略诸复有
龙蛇云露之流龟鹤花英
之类乍图真于率尔或写瑞
于当年巧涉丹青工亏翰

墨（既）异夫楷式非所详焉代
传義之与子敬笔势论十章
文鄙理疏意乖言拙详其旨
趣殊非右军且右军位重
才高调清词雅声尘未泯翰
牍仍存观夫致一书陈一事

造次之際稽古斯在豈有貽

漢末翻至時

都動一重於此

又云之張伯英同學斯乃

更彰虚誕若指漢末伯英

約理瞻迹心通披此

下笔无滞诡词异
所详焉然今之所陈务
者但右军之书代多称习良
可据为宗匠取立指归岂惟
会古通今亦乃情深调合
致使摹揭日广研习岁

卷
可明
说非
禅学

滋先后著名多从散落
历代孤绍非其（或）效欤
试言其由略陈数意止如乐
毅论黄庭经东方朔画
赞太师箴兰亭集序
告誓文学斯并代俗所传

真行绝致者也写乐毅
则情多怫郁书画赞则
意涉瓌奇黄庭经则怡
怿虚无太师箴又纵横争
折暨乎兰亭兴集思逸
神超私门诫誓情拘志惨

所谓涉乐方笑言哀已叹

岂惟驻想流波将贻啴嗳

之奏驰神睢涣方思藻绘

□文虽其目击道存尚或

心迷义舛莫不强名为体

共习分区岂知情动形

言取会风骚之意阳舒
阴惨本乎天地之心既失
其情理乖其实原夫所致
安有体哉夫运用之方虽
由己出规模所设信属目前
差之一豪失之千里苟知

临已言风骚之意阳舒
信惨本乎天地之心既
情理乖其实原夫所致
安有体哉夫运用之方虽
由己出规模所设信属目前
差之一豪失之千里苟知

其术适可兼通心不厌精
落翰逸神飞亦犹庖羊
之心预乎无际庖丁之目不
见全牛尝有好事就吾求
习吾乃粗举纲要随而授
之无不心悟手从言忘意得

纵未穷于众术断可极
于所诣矣若思通楷则少
不如老学不如老学成
规矩老不如少思则老而
逾妙学乃少而可勉
勉之不已抑有三时时然一

变极其分矣至如初学
分布但求平正既知平正
务追险绝既能险绝复归平正
初谓未及中则过之后乃
通会通会之际人书俱老仲尼
云五十知命七十从心故以

达夷险之情体权变之
道亦犹谋而后动动不失
宜时然后言言必中理矣是以右军
之书末年多妙当缘思虑
通审志气和平不激不厉
而风规自远子敬已下莫

不鼓努为力标置成体
岂独工用不侔亦乃神情
悬隔者也或有鄙其所作
或乃矜其所运自矜者将穷
性域绝于诱进之途自
鄙者尚屈情涯必有可通

之理嗟乎盖有学而不能未
有不学而能者也考之即事
断可明焉然消息多方性情
不一乍刚柔以合体忽劳逸而
分驱或恬澹权雍容内涵筋
骨或折挫槎枿外曜峰（钜）

芒察之者尚精拟之者贵
似况拟不能似察不能精分
布犹疏形骸未检跃泉
之态未睹其丑妍窥井之
谈已闻其丑纵欲搪突
羲献诬罔钟张安能掩当

年之目杜将来之口慕习
之辈尤宜慎诸至有未悟
淹留偏追劲疾不能迅速
翻效迟重夫劲速者超
逸之机迟留者赏会之致
将反其速行臻会美之

方专溺于迟专溺于迟终
爽绝伦之妙能速不速
所谓淹留因迟就迟讵名
赏会非夫心闲手敏难以兼
通者焉假令众妙攸归务存
骨气骨既存矣而遒润加

方专溺于迟专溺于迟终爽绝伦之妙能速不速所谓淹留因迟就迟讵名赏会非夫心闲手敏难以兼通者焉假令众妙攸归务存骨气骨既存矣而遒润加

之亦犹枝干扶疏凌霜雪
弥劲花叶鲜茂与云日而相
晖如其骨力偏多遒丽盖
少则若枯槎架险巨石当
路虽妍媚云阙而体质存
焉若遒丽居优骨气将

劣臂夫芳林落蘂空照
灼而无依兰沼漂萍徒青
翠而奚托是知偏工易就
尽善难求虽学宗一家
而变成多体莫不随其性欲
便以为资姿质直者则径

佹不遒刚佷者又掘强无润
矜敛者弊于拘束脱易者失
于规矩温柔者伤于软缓
躁勇者过于剽迫狐疑者
溺于滞涩迟重者终于蹇
钝轻琐者淬于俗吏斯皆

独行之士偏玩所乖易曰观
乎天文以察时变观乎人文
以化成天下况书之为妙近取
诸身假令运用未周尚亏
工于秘奥而波澜之际已浚
发于灵台必能傍通点

画之情博究始终之理镕
铸虫篆陶均草隶体五
材之并用仪形不极象八
音之迭起感会无方至若数
画并施其形各异众点齐列为
体互乖一点成一字之规一字

乃终篇之淮违而不犯和而不
同留不常迟遣不恒疾带
燥方润将浓遂枯泯规矩于
方圆遁钩绳之曲直乍显乍
晦若行若藏穷变态于豪
端合情调于纸上无间心手

忘怀楷则自可背羲献而

无失违钟张而尚工譬夫绛

树青琴殊姿共艳随珠和

璧异质同妍何必刻鹤图

龙竞惭真体得鱼获兔犹

怅筌蹄闻夫家有南威

二者楷则自可背羲而

无失违钟张而尚工譬夫绛

树青琴殊姿共艳随珠和

璧异质同妍何必刻鹤图

龙竞惭真体得鱼获兔犹

怅筌蹄闻夫家有南威

之容乃可论于淑媛有
龙泉之利然后议于断
割语过其分实累枢机
吾尝尽思作书谓为甚合时
称识者辄以引示其中巧
丽曾不留目或有误失

翻被嗟赏既昧所见尤喻
所闻或以年职自高轻致
凌诮余乃假之以湘缥题
之以古目则贤者改观愚
夫继声竞赏豪末之奇
罕议峰端之失犹惠

侯之好伪似叶公之惧真
是知伯子之息流波盖有
由矣夫蔡邕不谬赏孙
阳不妄顾者以其玄鉴精通
故不滞于耳目也向使奇
音在爨庸听惊其妙响

逸足伏枥凡识知其绝群
则伯喈不足称良乐未可尚也
至若老姥遇题扇初怨而
后情门生获书机父削而
子懊知与不知也夫士屈
于不知己而申于知己

彼不知也岂足怪乎故庄
子曰朝菌不知晦朔蟪蛄
不知春秋老子云下士闻
道大笑之不笑之则不
足以为道也岂可执冰而咎
夏虫哉

自汉魏已来论书者多矣妍
蚩杂糅条目纠纷或重述
旧章了不殊于既往或苟兴
新说竟无益于将来徒使繁
者弥（仍）繁阙者仍阙今撰为六
篇分成两卷第其工用名曰书

谱庶使一家后进奉以规
模四海知音或存观省
缄秘之旨余无取焉
垂拱三年写记

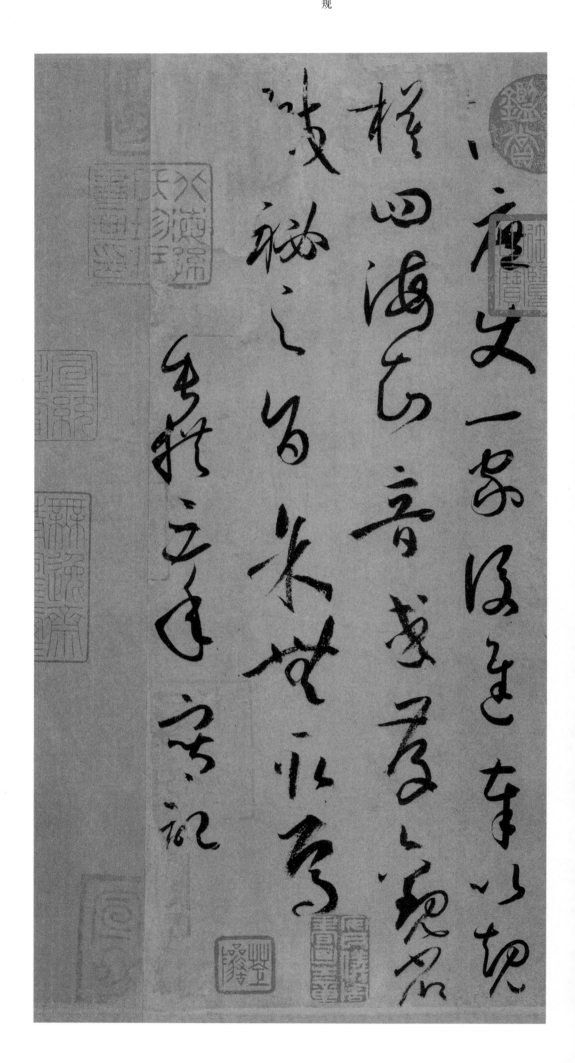

图书在版编目（CIP）数据

孙过庭《书谱》/ 卢国联编著 .—上海 : 上海人民美术出版社，
2018.6
　　（书法自学与鉴赏丛帖）
　　ISBN 978-7-5586-0763-9

　　Ⅰ . ①孙… Ⅱ . ①卢… Ⅲ . ①草书－碑帖－中国－唐代 Ⅳ .
① J292.24

中国版本图书馆 CIP 数据核字 (2018) 第 048766 号

书法自学与鉴赏丛帖

孙过庭《书谱》

编　　著：卢国联
策　　划：黄　淳
责任编辑：黄　淳
技术编辑：史　湧
装帧设计：肖祥德
版式制作：高　婕　蒋卫斌
责任校对：史莉萍
出版发行：上海 人民美术出版社
　　　　　（上海市长乐路 672 弄 33 号）
邮　　编：200040　　电　　话：021-54044520
网　　址：www.shrmms.com
印　　刷：上海盛通时代印刷有限公司
地　　址：上海市金山区金水路 268 号
开　　本：787×1390　　1/16　　4.25 印张
版　　次：2018 年 7 月第 1 版
印　　次：2018 年 7 月第 1 次
书　　号：978-7-5586-0763-9
定　　价：38.00 元